主 编 刘 铮

中国当代摄影图录：邵文欢

© 蝴蝶效应 2018

项目策划：蝴蝶效应摄影艺术机构
学术顾问：栗宪庭、田霏宇、李振华、董冰峰、于　渺、阮义忠
　　　　　殷德俭、毛卫东、杨小彦、段煜婷、顾　铮、那日松
　　　　　李　媚、鲍利辉、晋永权、李　楠、朱　炯
项目统筹：张蔓蔓
设　　计：刘　宝

中国当代摄影图录

主编 / 刘铮

SHAO WENHUAN 邵文欢

浙江摄影出版社

不明之三第 1 联，120 cm×60 cm，摄影，明胶银银感光在绢缎上，2013—2014

目 录

描绘"具备精神深度的风景"
——关于邵文欢的艺术实践

文 / 顾铮

 虽然我们已经看到了发生于中国当代摄影实践中令人眼花缭乱的各种尝试,但当看到邵文欢的作品时,仍然会收获一种意外的惊喜与智慧的启迪。在此需要指出的是,本文是把他的工作置于当代摄影的视野中加以讨论的,但这并不妨碍我们对于他的作品作为一种当代艺术实践以及给当代艺术带来刺激的认知。

 在中国美术学院以综合材料研究为自己的 MFA(艺术硕士)专业主攻方向的邵文欢,最早投入摄影始于他对作为成像方式的摄影媒介特性的尝试。作为一个接受了严格的绘画训练的当代艺术家,邵文欢在一拥而上地使用摄影作为表现手段的大背景下,通过自主性探讨摄影与绘画、材质与成像之间复杂的跨界交融,取得了一种描绘"具备精神深度的风景"。

 在邵文欢的摄影作品《国际旅游者》系列受到较为广泛的关注之前,他早已经开始了以摄影为手段的创作。而《国际旅游者》系列则奠定了他以摄影为主要手段开展创作的基础,也确立了他的专业形象。他在世界各地旅行游走时,以一些著名景点的游人为主要拍摄对象,展现了大众旅游作为一种现代文化产业的发达、繁盛及其对于人(旅游者)的潜在影响。在这个系列中,他已经着手于把影像与绘画相结合的尝试了。这种部分呈现了某种绘画性再现的努力背后,其实既有他对于影像生产方式的思考,也有他对于大众文化的反思。在制作上,他把以胶片或数码方式获得的影像,在暗房里以明胶银感光材料结合光化学的感光与手工描绘,进而生成一种综合图像。从某种意义上说,这种结合才使他确认找到了一个大可发挥的空间。因为他的绘画训练可以将某种主观的感受更真切地表现出来,而摄影的相对客观性则确保了主观发挥的节制与谨慎。而这种在后期展现表现功力,同时也有着某种偶然性成分的成像方式,也给了他这种对现代大众文化的再现以一种特别的样貌。从这时起,邵文欢对于手工制像中的不可控性产生了浓厚的兴趣。这种不可控性,既体现了摄影这个媒介的特性及其较为古老的成像方式的特殊魅力,也深深吸引着作为艺术家的摄影家邵文欢从这种不可控性中获得对于影像生产的新的刺激与启发。

 在《国际旅游者》系列之后,邵文欢的大量作品主要以江南景象为主题,但在上述方式的基础上更充分地展现其作为画家的才华,力求展现迷离与诡异气息之下的山水氤氲。在他的绘画才华得以充分展示的《霉绿》系列中,邵文欢更获得了对于摄影这个媒介的真正自信。这表现在他挥洒自如地在自己涂了感光乳剂的画布上,先显影显像,然后进一步以绘画的手法在此影像上施以石绿以及丙烯颜料。这些"霉绿"以水墨痕迹般的形态盘踞于影像之上,产生了叠加后丰富的肌理效果。

 在这个有着江南山水与园林情怀以及文人画意趣的《霉绿》系列中,邵文欢结合了摄影与绘画的双重表现手法,以综合了各种材料所得的丰富的视觉(肌理)效果,强化了地域文化的某种特色(如湿润,以及因之而起的发霉等),同时也开发了深植于他生命意识中的传统文

化在观念、手法与材料运用中的新潜能，发展出一种新的意趣。

邵文欢把操控机械进行拍摄与掌控画笔描绘结合起来，将影像生产中的双重行为所具有的实验性同时融合于画面中。在以这种方式生成的画面中，既有传统的绘画意蕴，也有传统的摄影技法，但根本的，却是这两者（银盐颗粒与颜料块粒）之间珠联璧合般相互胶着之后所产生的特殊美感。既有画意之"美"，又有影像之"真"，既有个体挥洒的自由，也有影像操控的自信，这两者的融合最终赋予作品一种别样的气息。他以复杂的手法来控制影像的生成，为的是提供一种可供挥洒的"美"的空间与美学刺激。他挥洒颜料（"写"）于画面（影像）中，摆脱了"真"的束缚（这往往是人们想当然地加诸摄影的要求），突破并跨越了"写真"的藩篱。他挥洒颜料于影像之上，既允许偶然性介入，又充分展现他对于最终视觉效果的把控能力。最终，他所获得的"写"而不"真"的画面，才从根本上实现了他所追求的美学目标。

邵文欢在照片上的颜料挥洒，并无意掩盖摄影的媒介特性。这是他的工作与传统摄影史上的"画意摄影"（Pictorialism）实践的根本区别所在。他是要在两种不同的材质的相遇与碰撞之间找到一种新的表现可能性。他是要让摄影的媒介特性在"画意"的表现之中得以更充分地展现，而不是通过"画意"的表现加以抹杀。这是追求一种绘画的"画意"与摄影的"写真"之间的交相辉映的努力。这两者之间的关系是相互烘托，而不是相互排斥的。在拍摄与描绘这两个截然不同的成像手法、身体行为与美学目标之间，邵文欢恰到好处地把握了"写"（描绘）与"真"（拍摄）之间的度，找到了一种不同媒介在审美意义上的平衡，并且使我们得以再次充分确认，观念作为一种目标，材料作为一种语言，行动作为一种实验，都同样存在着无限的可能性，而且这种可能性往往只是在创作者的某种自觉的高度结合之下才会显现。诚如邵文欢在其创作自述中所言，他追求的"不仅是在暗房感光（刻意漏光及边角的强调）、涂刷（浮凸、剥蚀的肌理）、冲洗（影像密度或水迹）等过程中的调整，还有明室中的绘画改变，这在某种程度上也许是一种反摄影逻辑的摄影尝试"。由此，他希望在这种尝试中让其作品成为真正"具备精神深度的风景"。

如果说中外摄影史传统上的画意摄影是以追求表面效果"如画"（picturesque）为目标，因此也往往具有失去摄影自身媒介特性的重大风险的话，那么邵文欢的新画意摄影（姑且先这么称呼），则是力求在绘画性（画）与摄影性（影）的融合中发现并找到一种新的图像生产与美学的可能性。

从某种意义上说，由于历史原因，中国摄影所经历的现代主义语言锤炼阶段过于仓促，孕育出来的成果过于单薄，对于摄影语言的复杂性、丰富性与表现力的认知也较为肤浅。在经过改革开放后对于急速发展的社会现实加以紧急记录之后，在一部分以摄影为表现手段的艺术家与摄影家当中，终于出现了一种对于摄影语言进行补课的"反动"或"倒退"现象。这种补课，既是为了自身的进一步发展，也是为了中国当代摄影的历史完整性而重新钻研实验摄影术发明以来的各种技法。没有这样的愿意"倒退"的人，或许之后的前进与发展也就没有了更大的回旋与发展的空间。在形象获取变得越来越方便与快捷的今天，作为一种有意识的"反动"，有少数艺术家与摄影家毅然回归摄影的传统技法，希望达成一种对于摄影媒介特性认识上的真正升华，也希望以此从容地达成更深切地表现自我与再现对象的目的，打开摄影表现的新局面。邵文欢长期持续的、意识明确的工作，当然属于这种努力的一部分，

而且构成了不可忽视的重要内容。我们相信，邵文欢的作品还将向前发展，继续刺激我们的想象，也带给我们启发。邵文欢在探索观念与行动、过程与目的、材料与影像等诸多关系的过程中，既开发了材料的可能性，也通过材料展现了影像生产的新的可能性，并且通过两者的有机结合，确切表达了他的思想和精神。

而在邵文欢目标明确的创作过程中，在绘画性与摄影性两者之间已经达成了某种令人称道的平衡之后，从文化意义层面看，他的工作是否会催生某种具有新文化意义的艺术呢？我想，这种具有新文化意义的艺术特质，或许可以用现在越来越多地被指称的"中国性（Chineseness）"来形容。

什么是"中国性"呢？这是一个言人人殊的词汇。而在邵文欢的作品里所体现的"中国性"，可能就是有机地结合了摄影性与绘画性之后油然而生的"中国性"。这种在当代艺术文化生产场域里众说纷纭，也往往令人狐疑且捉摸不定的"中国性"，或许并不是艺术家刻意地以作者的地域身份与作品的现实内容就能引起人们关注的那种东西，而是一种潜藏于作品中的与生俱来的某种无可名状的独特气息，同时加上了艺术家自身的长期修为所综合而得的从根本上吸引人们的某种东西。这是一种只有通过独特的文化表现才能自然展现的，同时也深刻展现了艺术家的文化认同与艺术趣味的视觉表现。它不是一种价值判断，而是一种趣味判断，但是自然地有其文化追求在内，因而也具有鲜明的文化身份的辨识度。邵文欢的创作，从目前来说，正是这么一种打通了不同媒介间的阻隔而真诚地展示了自身的文化认同，同时也积极地释放了自己的艺术趣味的实践。他以这种自觉的文化追求，向人们提示了一种独特的艺术观与价值观。而体现在邵文欢作品中的"中国性"，就理所当然地具有了一种独特的品质。

《不明……》系列

不明之一，115 cm×420 cm，摄影，明胶银感光在亚麻布面，2002—2009

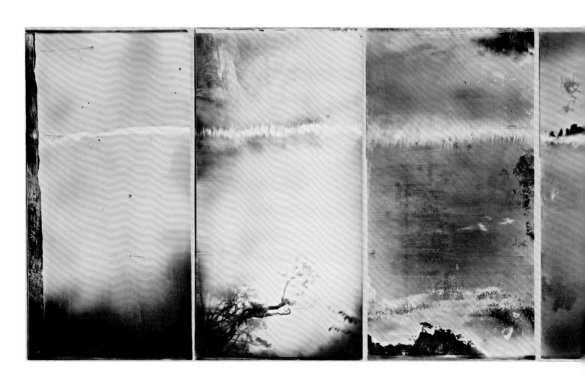

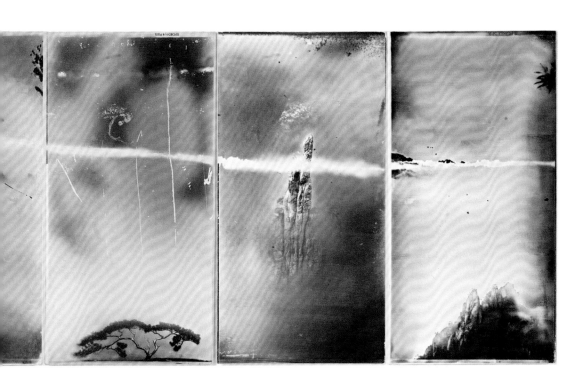

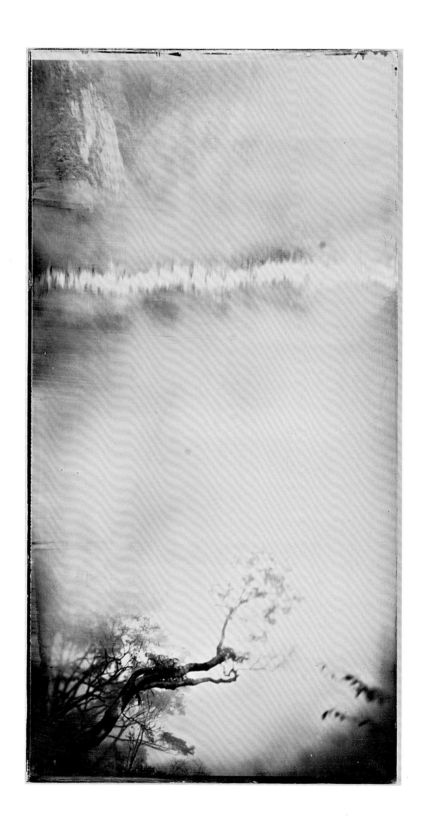

不明之一第 2 联，115 cm×60 cm，摄影，明胶银感光在亚麻布面，2002—2009

不明之一—第 6 联，115 cm×60 cm，摄影，明胶银感光在亚麻布面，2002—2009

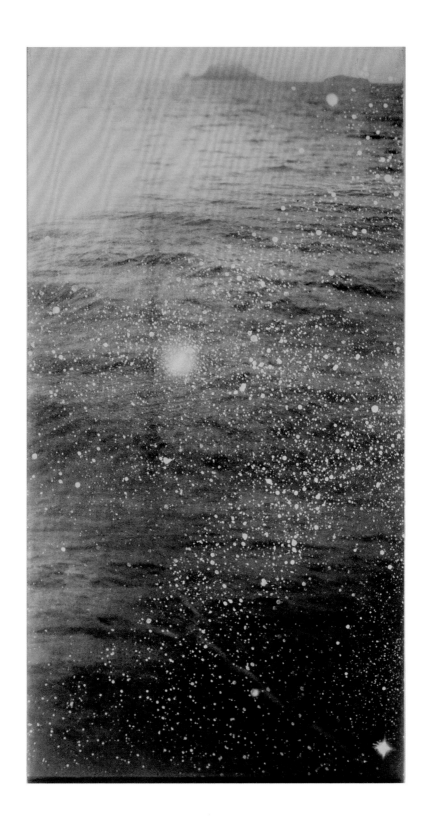

不明之二第 3 联, 115 cm×60 cm, 摄影, 明胶银感光在亚麻布面, 2002—2010

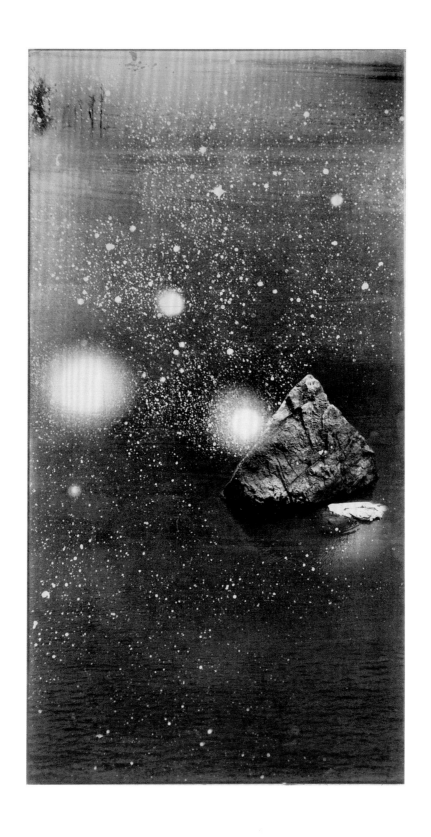

不明之二第 4 联, 115 cm×60 cm, 摄影, 明胶银胶银感光在亚麻布面, 2002—2010

不明之二，115 cm×420 cm，摄影，明胶银感光在亚麻布面，2002—2010

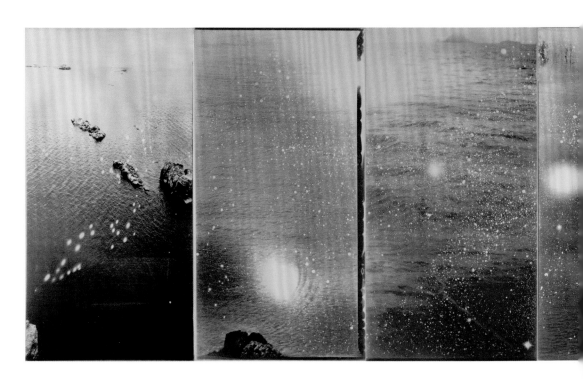

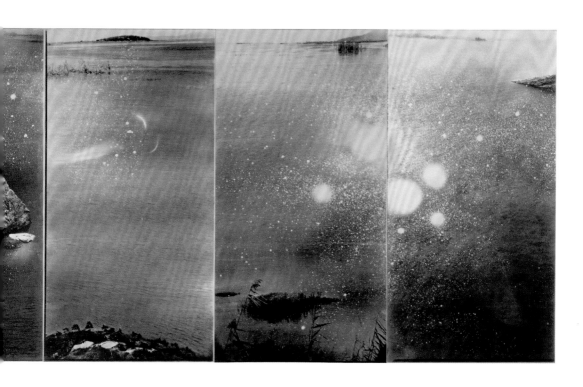

不明之三，120 cm×420 cm，摄影，明胶银感光在绢缎上，2013—2014

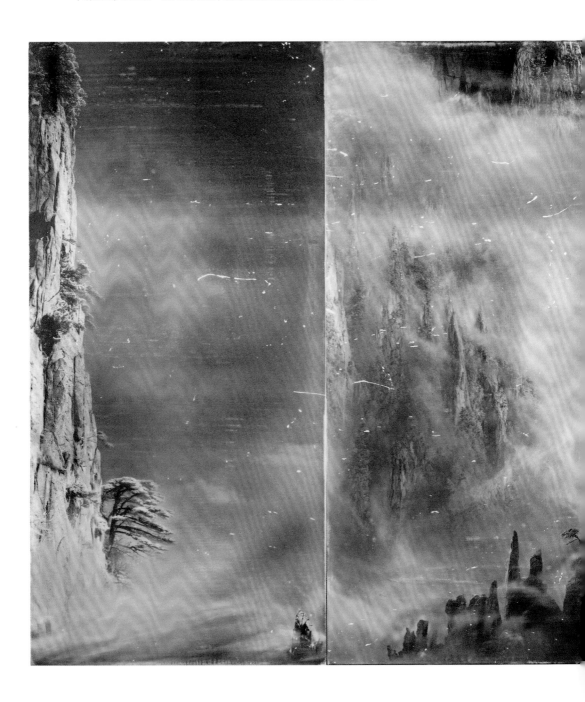

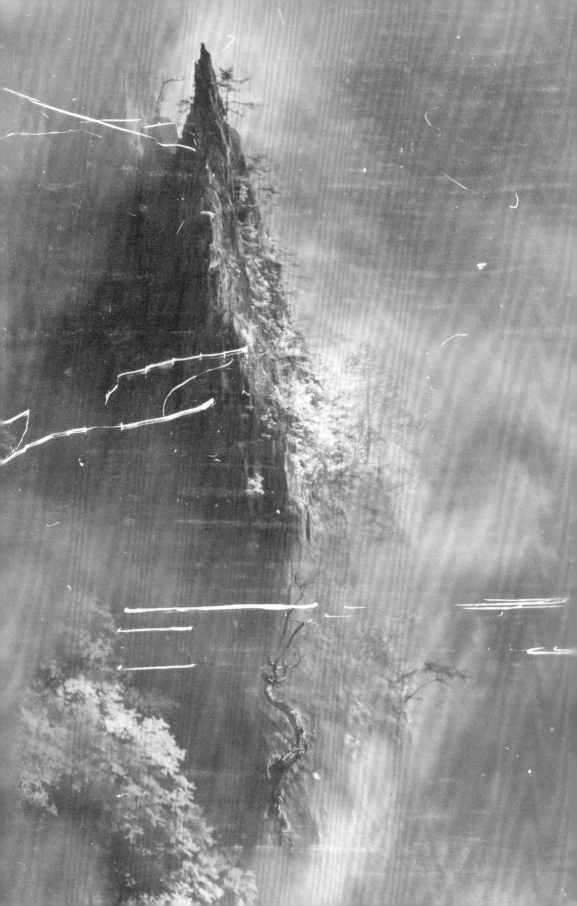

《暮生园》系列

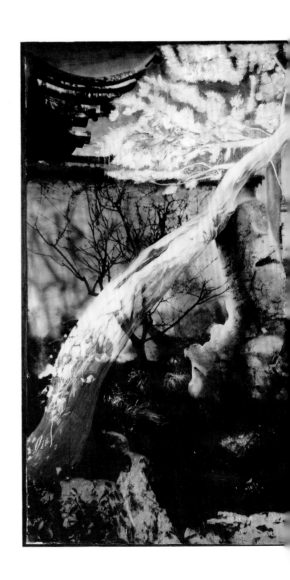

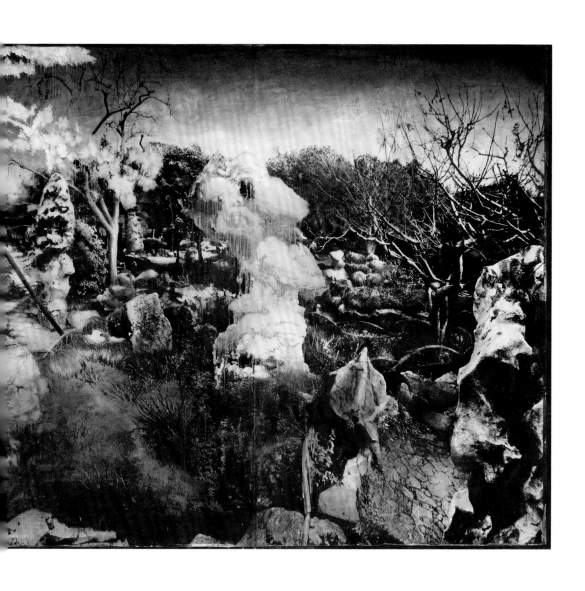

暮生园之一，180 cm×330 cm，摄影，明胶银感光在亚麻布面，丙烯绘画等，2006—2011

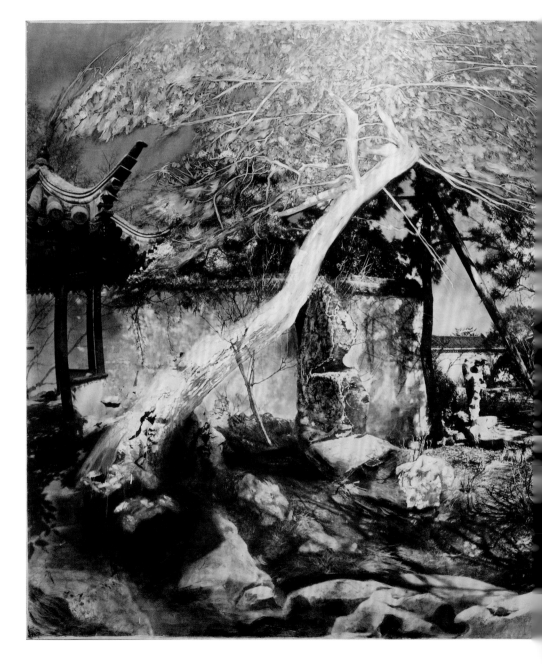

暮生园之二，180 cm×330 cm，摄影，明胶银感光在亚麻布面，丙烯绘画等，2006—2012

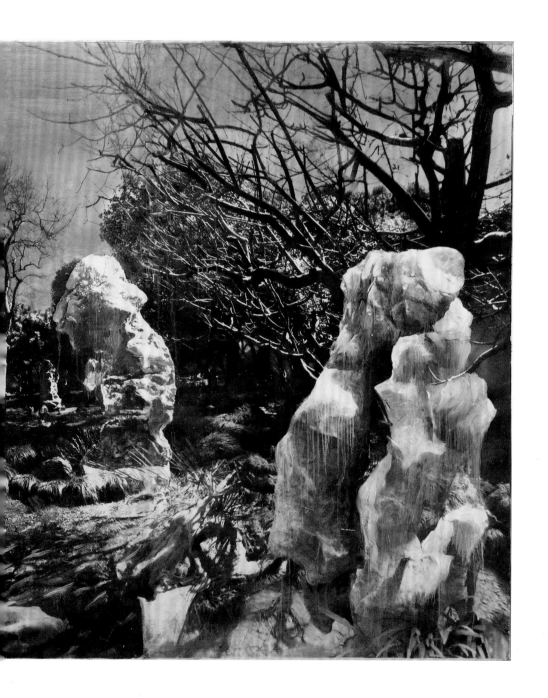

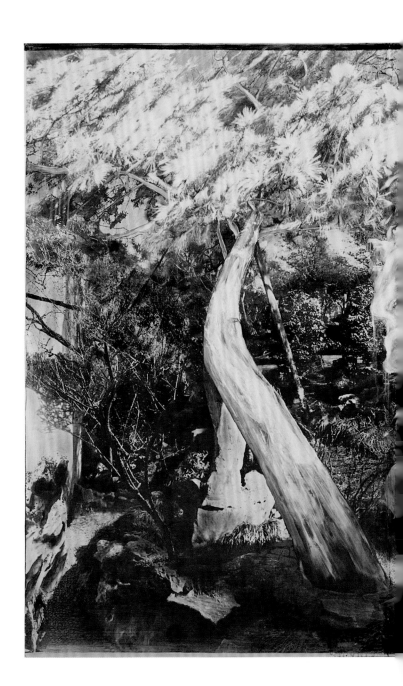

暮生园之三，180 cm×300 cm，摄影，明胶银感光在亚麻布面，丙烯绘画等，2006—2012

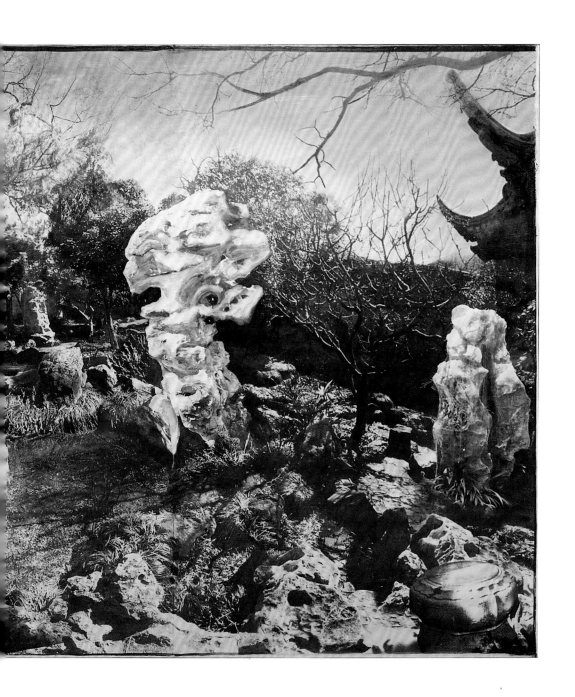

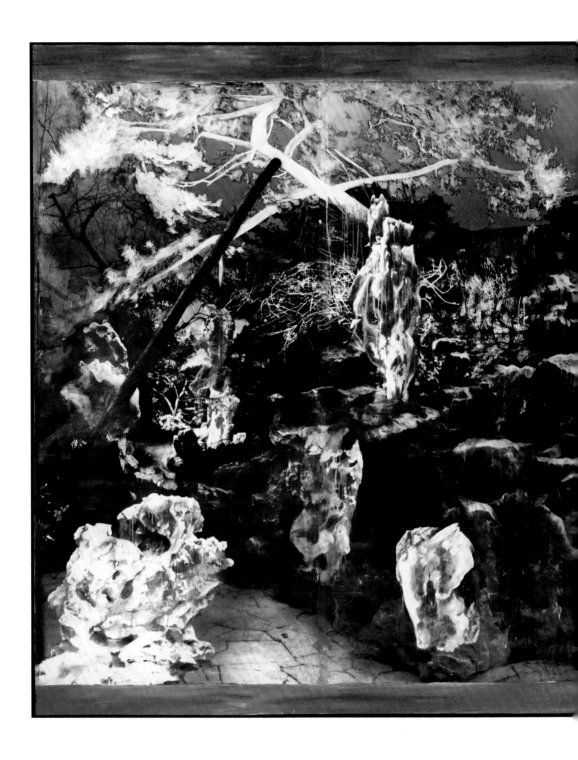

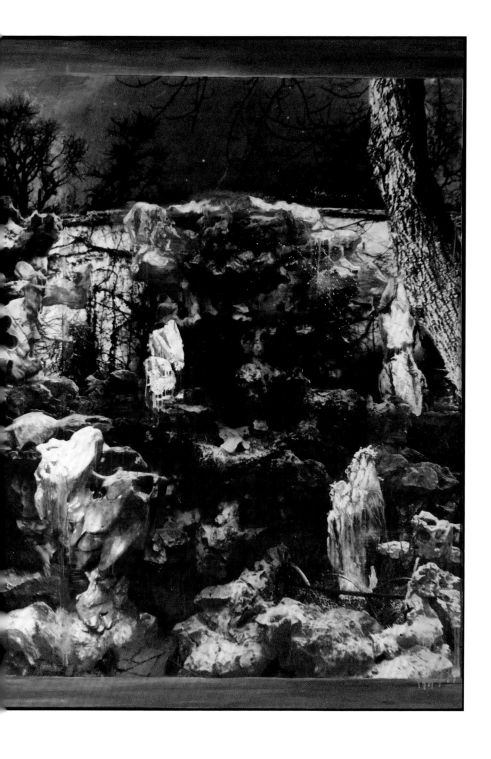

暮生园之四，180 cm×300 cm，摄影，明胶银感光在亚麻布面，油画等，2006—2012

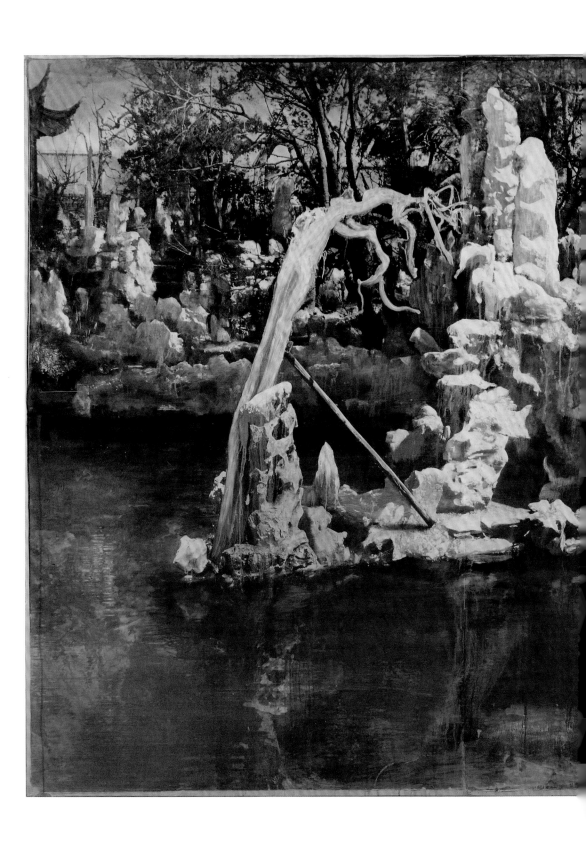

　　　　暮生园之五，180 cm×300 cm，摄影，明胶银感光在亚麻布面，油画等，2006—2012

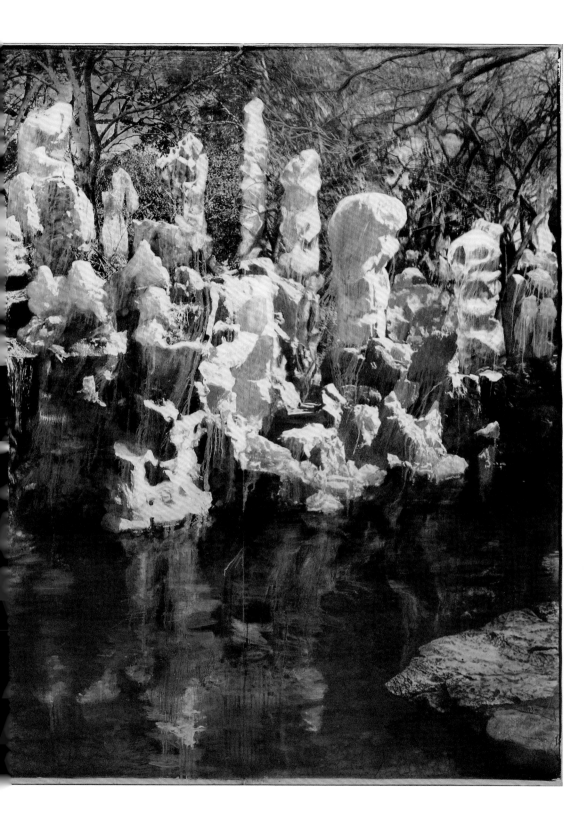

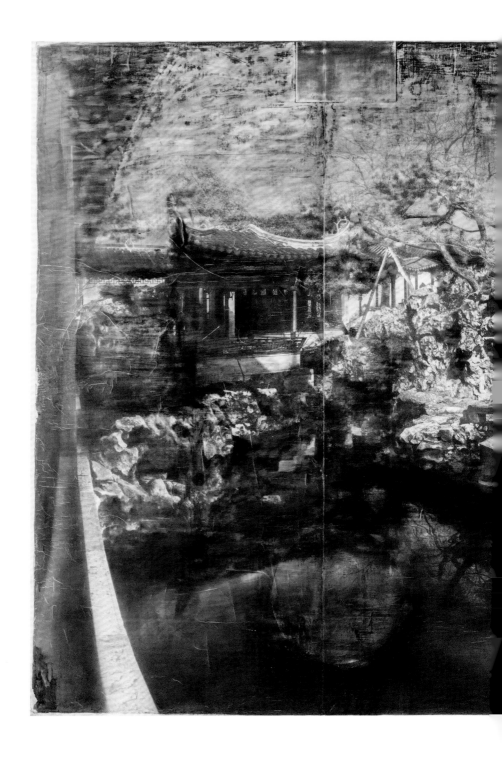

暮生园之六，180 cm×300 cm，摄影，明胶银感光在亚麻布面，丙烯绘画等，2013—2015

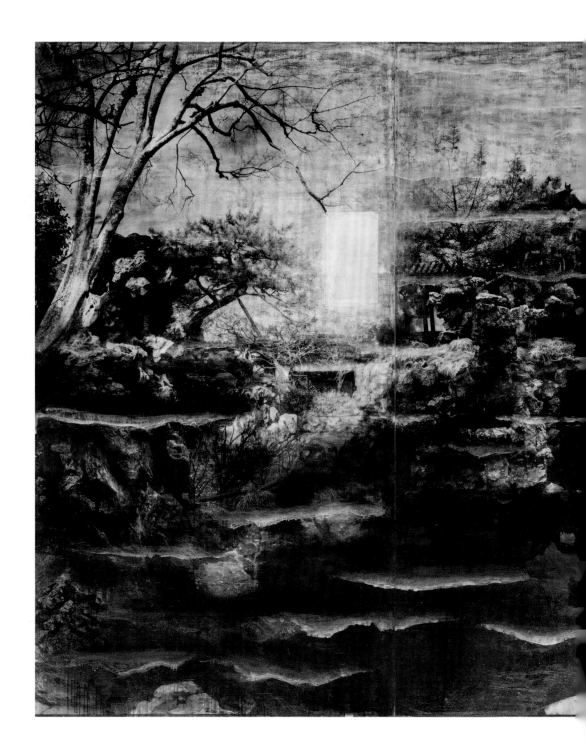

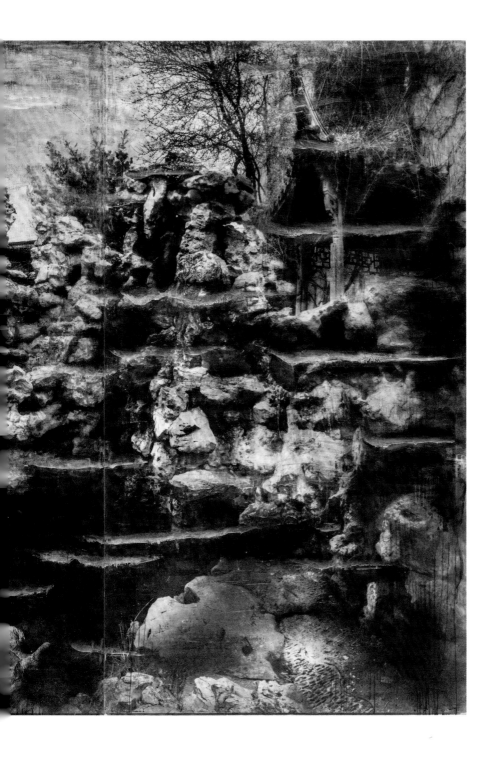

畜生园之七，180 cm×300 cm，摄影，明胶银感光在亚麻布面，丙烯绘画等，2011—2016

《复合的风景》系列

复合的风景之二，180 cm×200 cm
摄影，明胶银感光在亚麻布面，矿物色绘画等
2007—2013

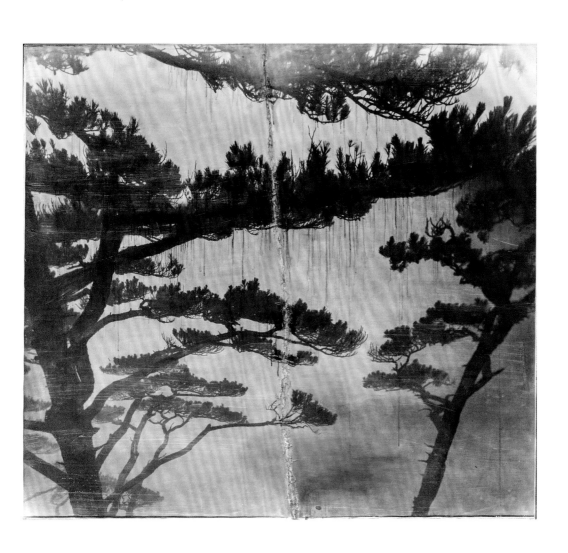

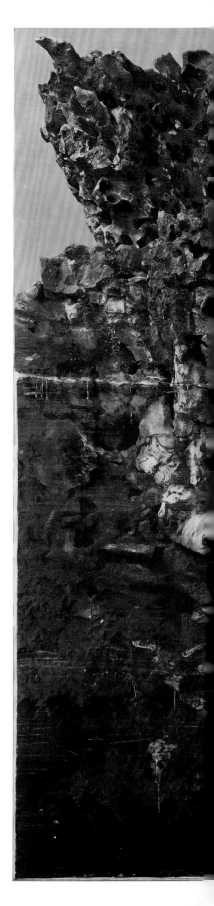

复合的风景之一，200 cm×200 cm
摄影，明胶银感光在亚麻布面，矿物色绘画等
2006—2013

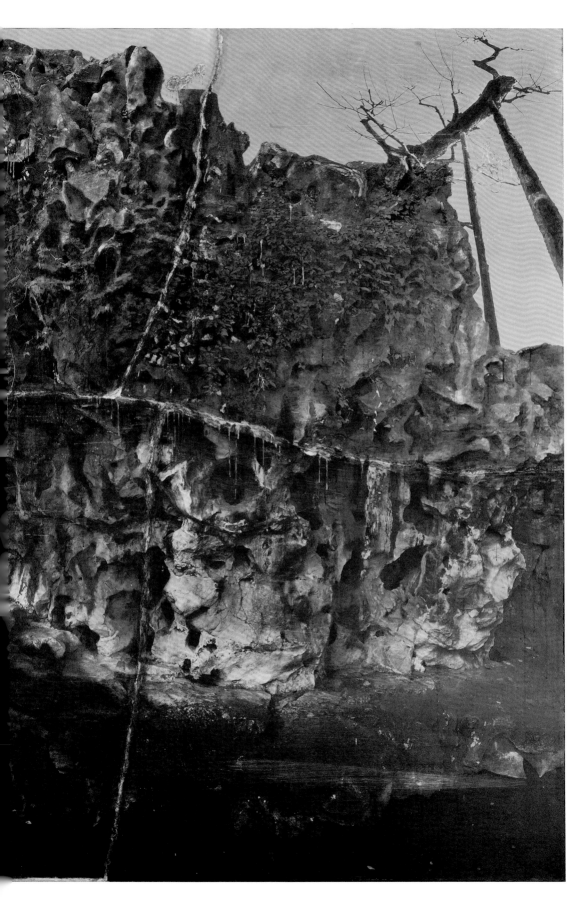

《变暖》系列

变暖的山水，180 cm×200 cm
摄影，明胶银感光在亚麻布面，矿物色绘画等
2006—2013

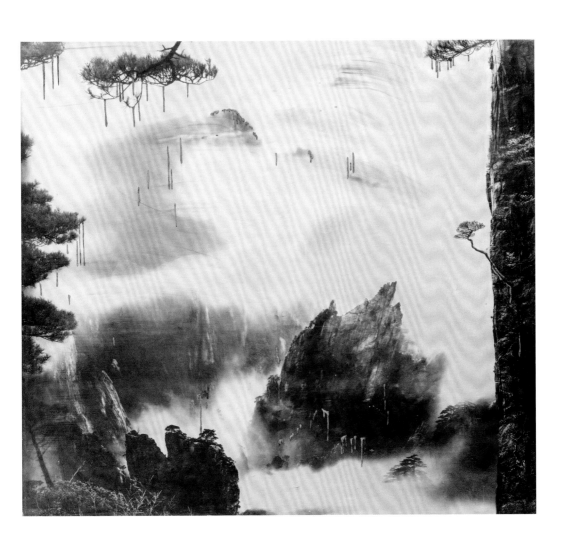

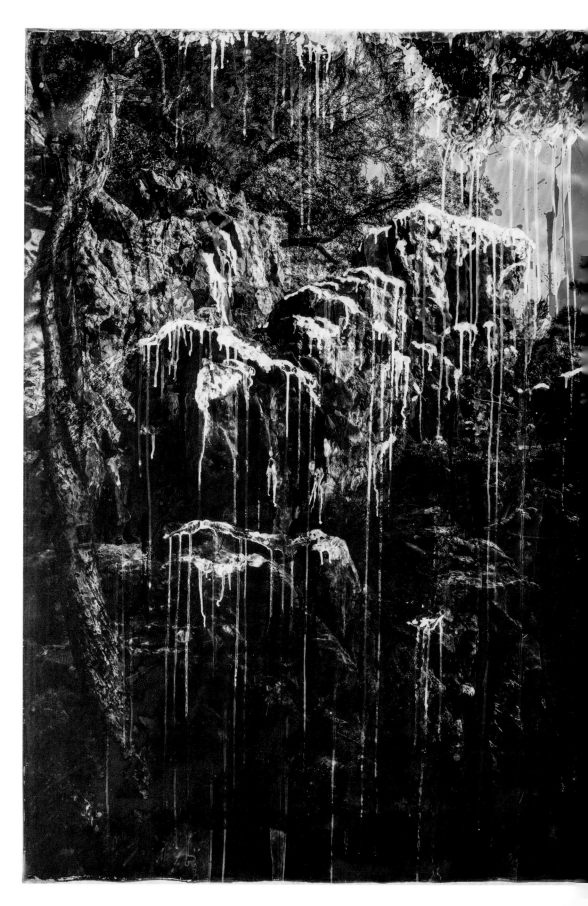

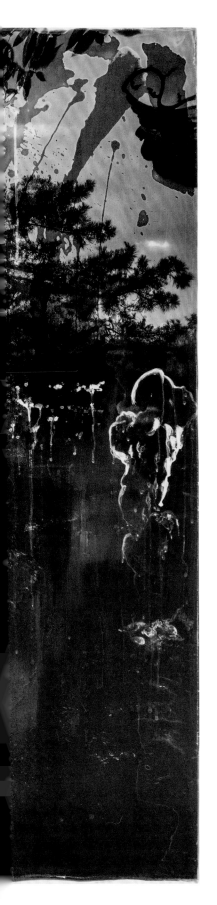

变暖的园林，120 cm×120 cm，摄影，明胶银感光在绢缎上，2012—2013

《国际旅游者》系列

国际旅游者之不朽的地方 01, 180 cm×110 cm
摄影, 明胶银感光在亚麻布面, 油画
2010—2011

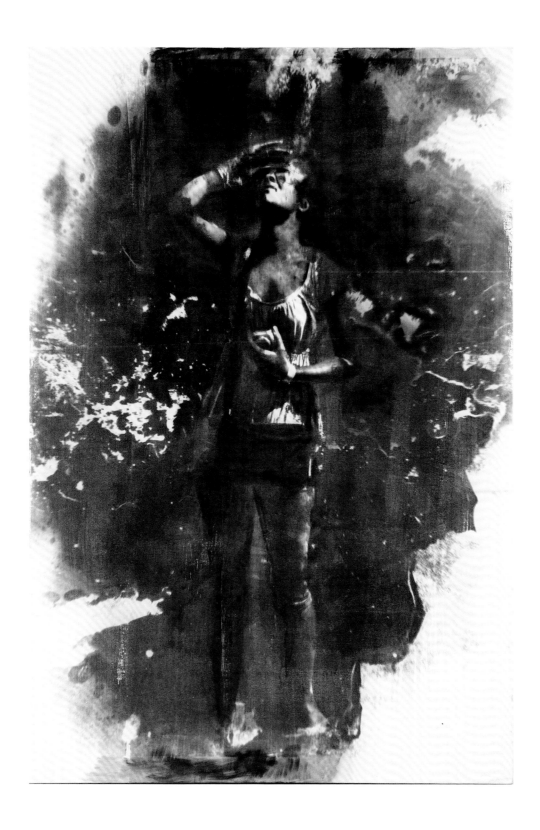

国际旅游者之不朽的地方 02，112 cm×75 cm
摄影，明胶银感光在 LARROQUE 纸上，照相油色
2010—2011

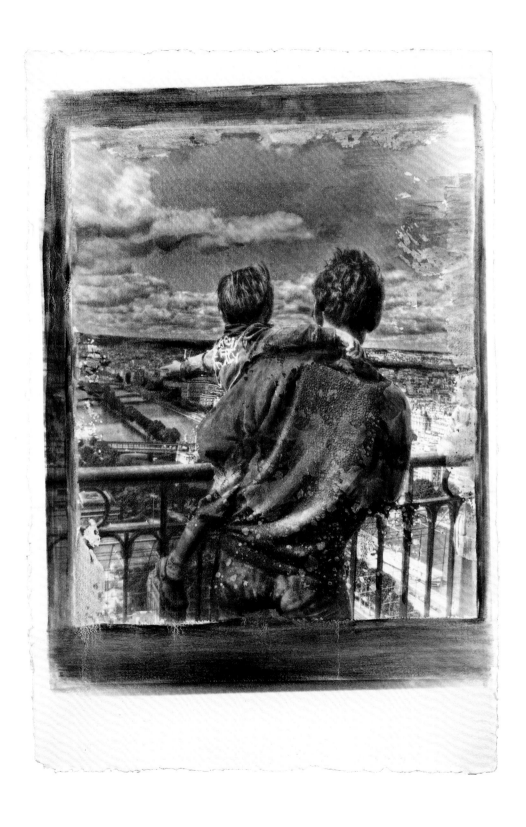

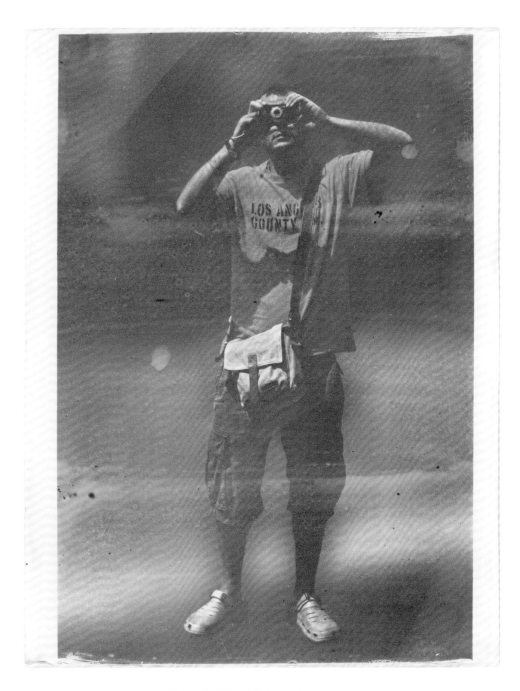

国际旅游者之不朽的地方 03，66 cm×50 cm
摄影，明胶银感光在 BFK 版画纸上
2010—2011

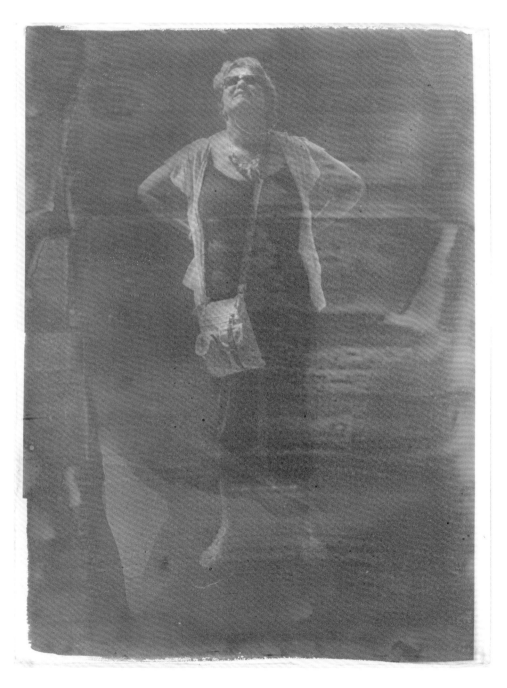

国际旅游者之不朽的地方 04，66 cm×50 cm
摄影，明胶银感光在 BFK 版画纸上
2010—2011

国际旅游者之不朽的地方 05，66 cm×50 cm，摄影，明胶银感光在 BFK 版画纸上，2010—2011

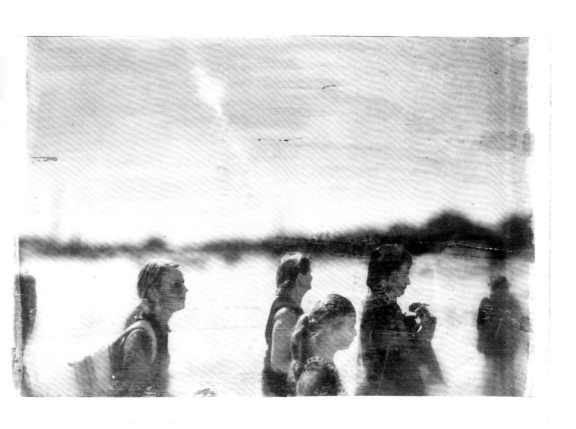

国际旅游者之不朽的地方 06，66 cm×50 cm，摄影，明胶银感光在 BFK 版画纸上，2010—2011

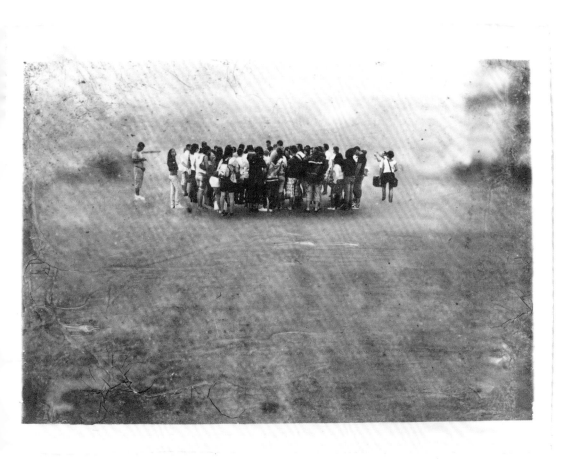

国际旅游者之不朽的地方 09，66 cm×50 cm，摄影，明胶银感光在 BFK 版画纸上，2010—2011

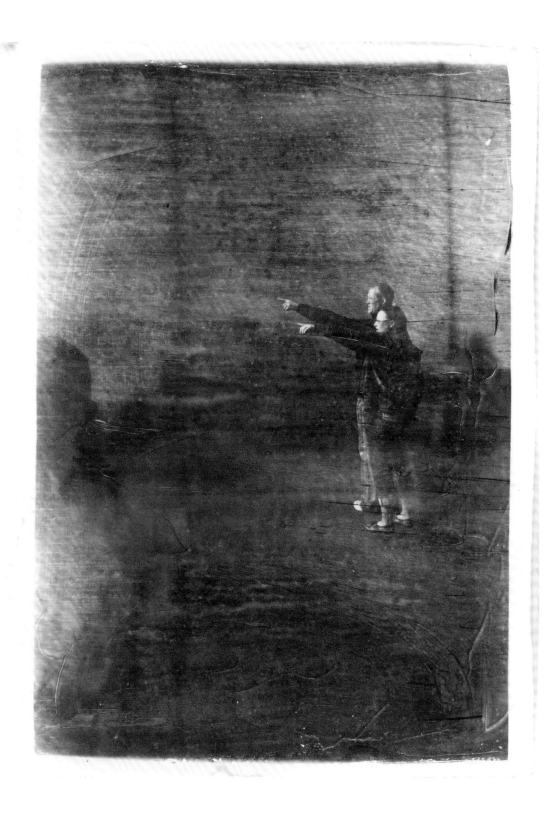

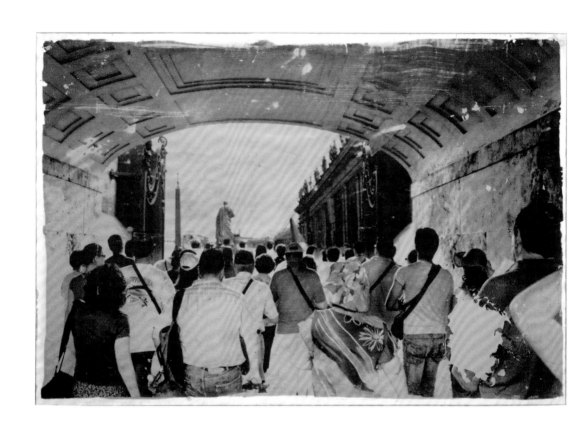

国际旅游者之梵蒂冈，115 cm×172 cm，摄影，明胶银感光在 Canson 纸上，2006—2008

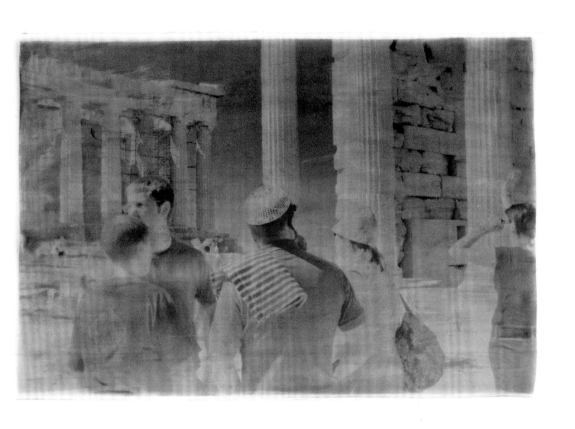

国际旅游者之经典废墟 01，115 cm×172 cm，摄影，明胶银感光在 Canson 纸上，2006—2008

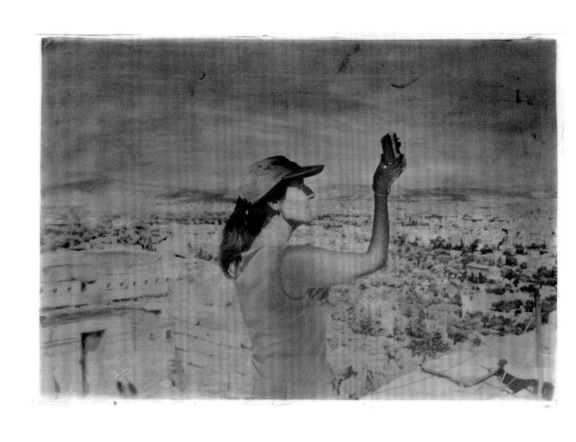

国际旅游者之经典废墟 03，115 cm×172 cm，摄影，明胶银感光在 Canson 纸上，2006—2008

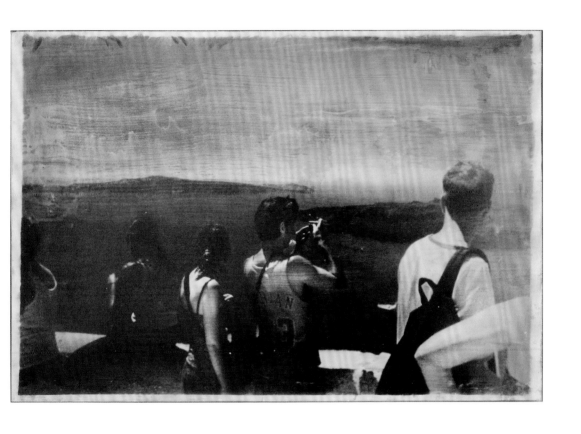

国际旅游者之亚特兰蒂斯 02，115 cm×172 cm，摄影，明胶银感光在 Canson 纸上，2006—2008

国际旅游者之希腊海滩，115 cm×172 cm，摄影，明胶银感光在 Canson 纸上，2006—2008

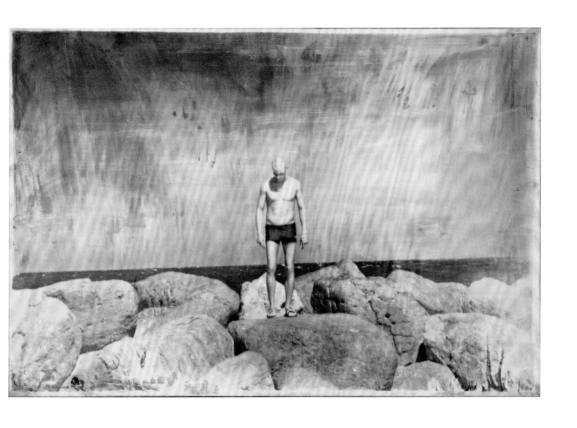

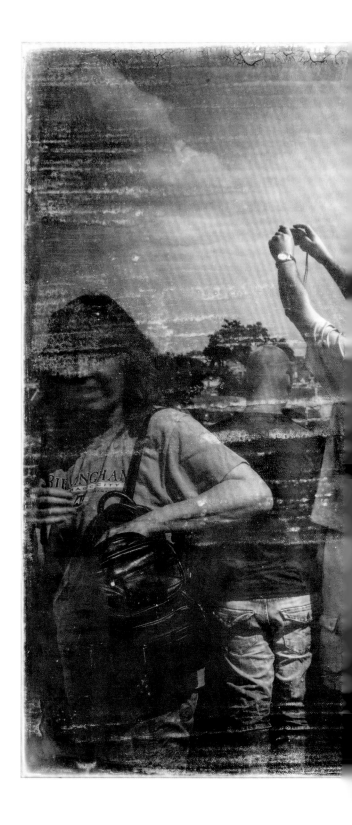

国际旅游者之剩余的颜色 01，76.2 cm×101.6 cm，摄影，明胶银感光在画布上，照相油色绘画，2013

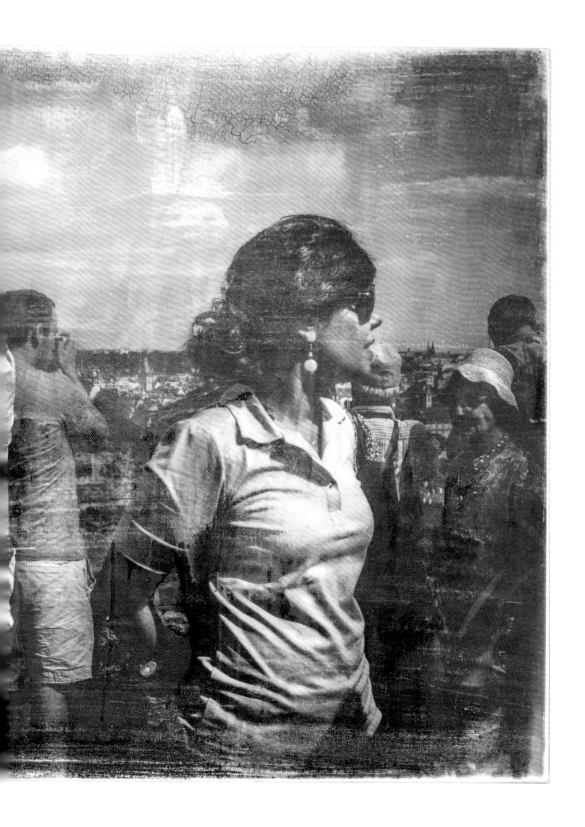

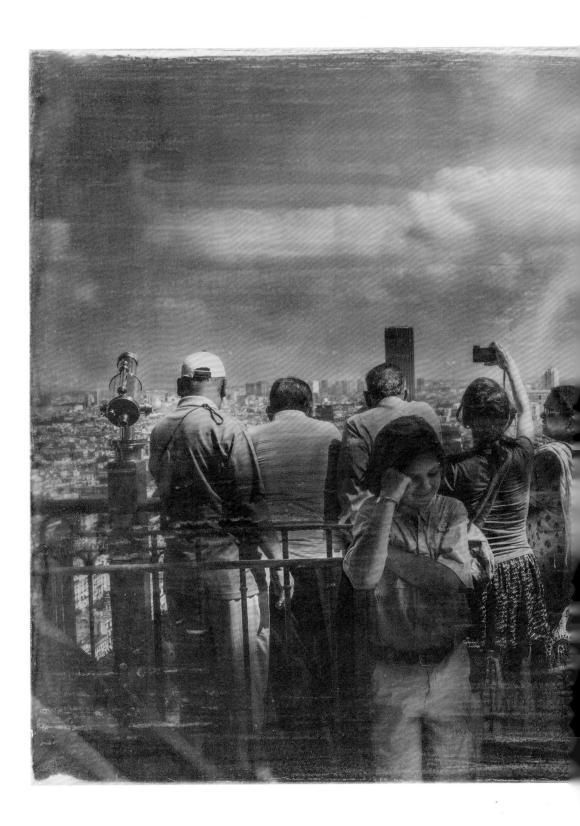

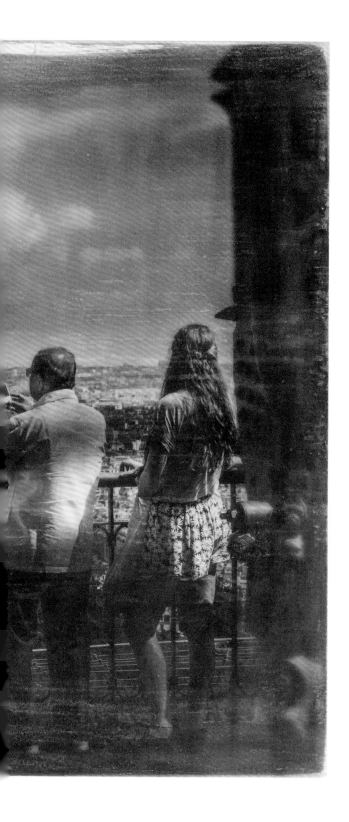

国际旅游者之剩余的颜色 03，76.2 cm×101.6 cm，摄影，明胶银感光在画布上，照相油色绘画，2013

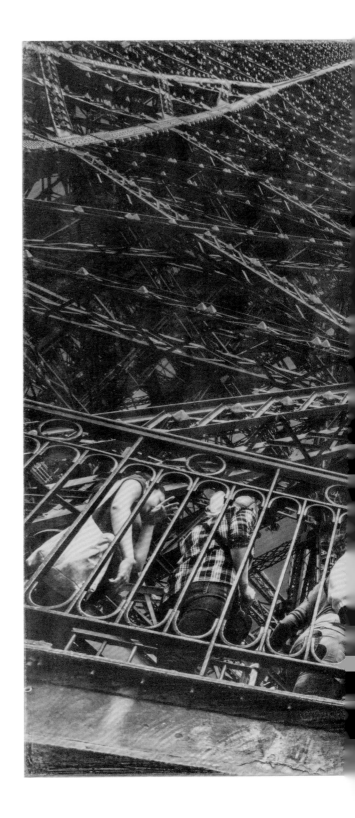

国际旅游者之剩余的颜色 05，76.2 cm×101.6 cm，摄影，明胶银感光在画布上，照相油色绘画，2013

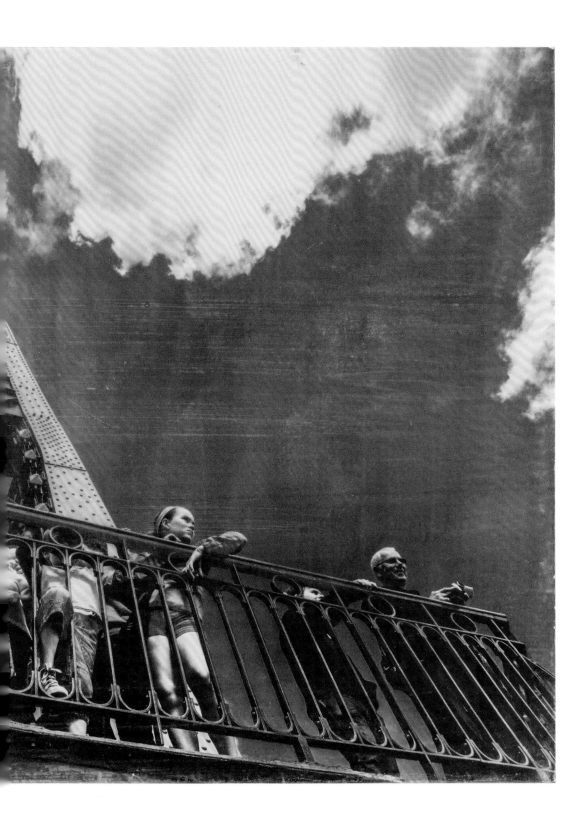

《自然之形》系列

荒原之一，110 cm×150 cm
摄影，明胶银感光在绢缎上
2011—2016

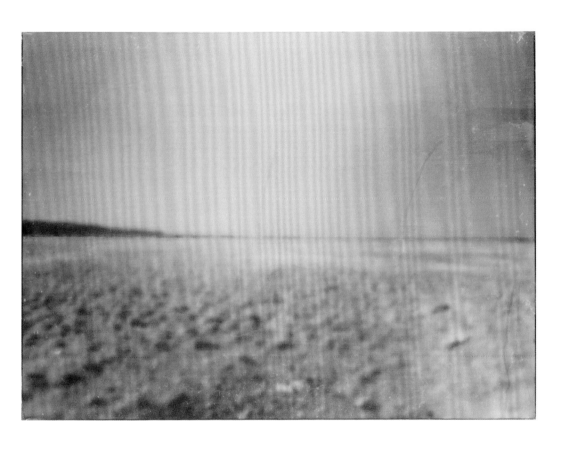

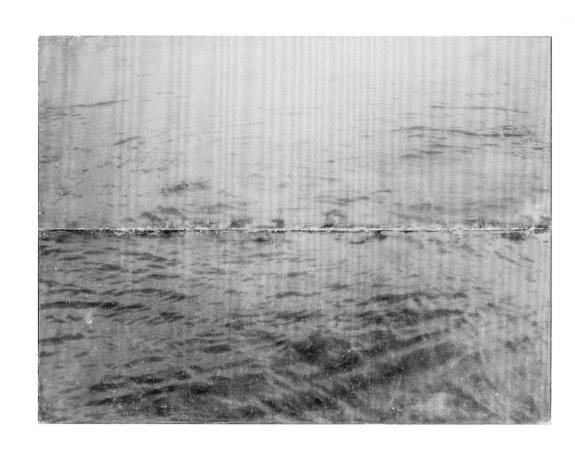

水形，110 cm×150 cm，综合艺术手段（摄影，明胶银感光在亚麻布面），2012—2016

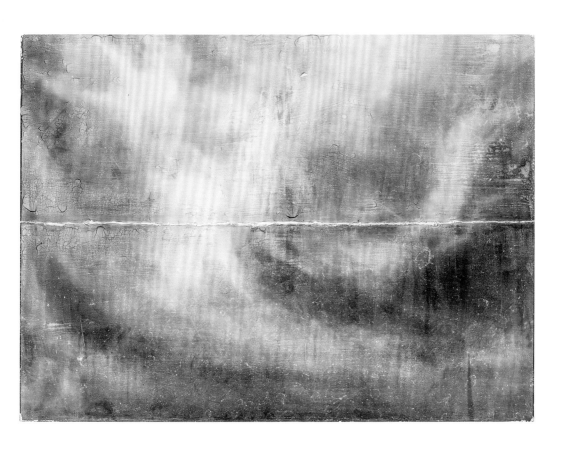

云形，110 cm×150 cm，综合艺术手段（摄影，明胶银感光在亚麻布面），2012—2016

穿行在星尘中的光，110 cm×150 cm，综合艺术手段（摄影，明胶银感光在亚麻布面，铝金属），2013—2016

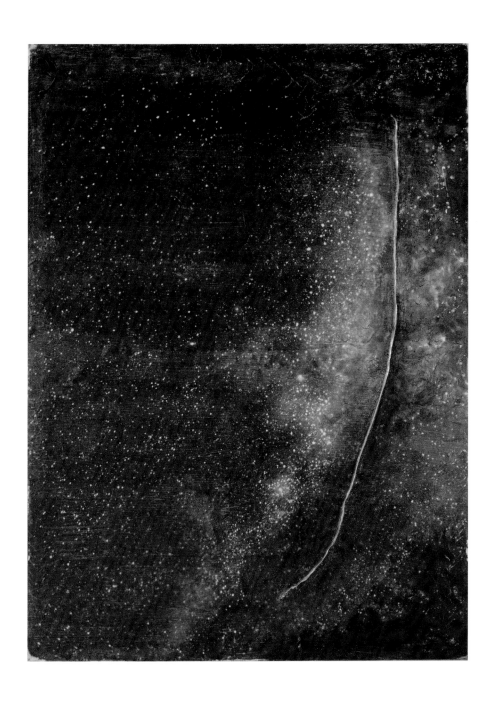

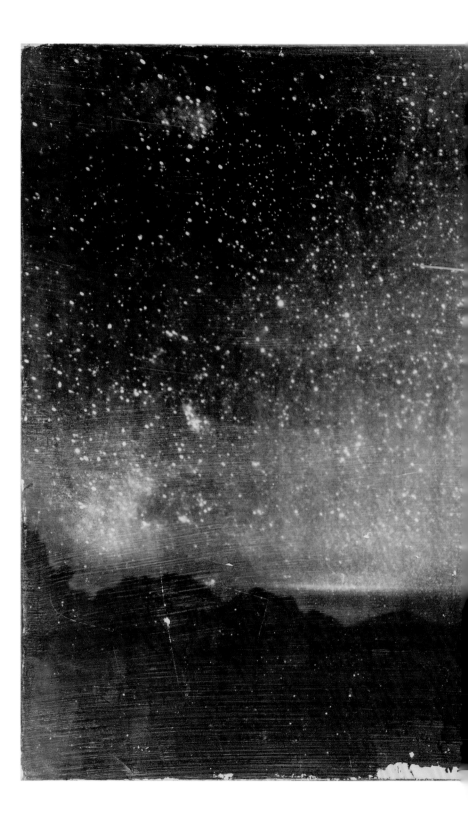

夜空中星尘的光之一，120 cm×180 cm，综合艺术手段（摄影，明胶银感光在亚麻布面，铝金属），2013—2016

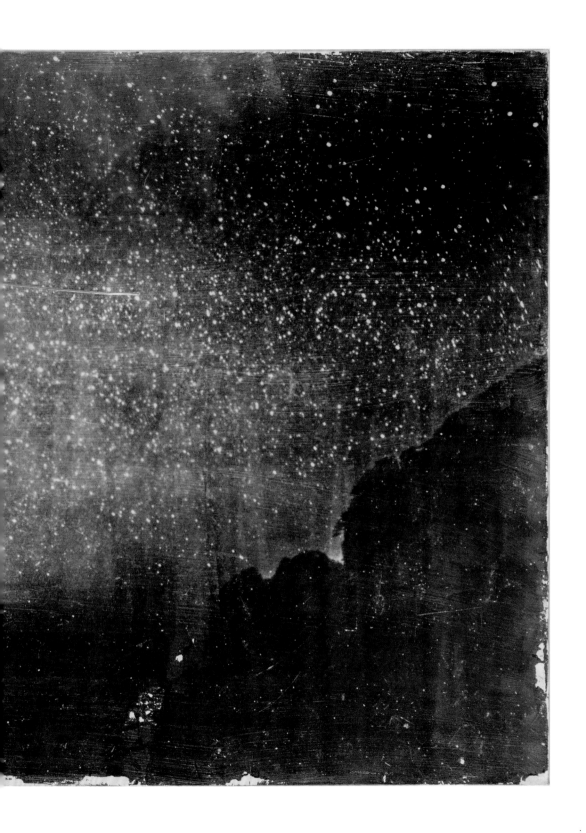

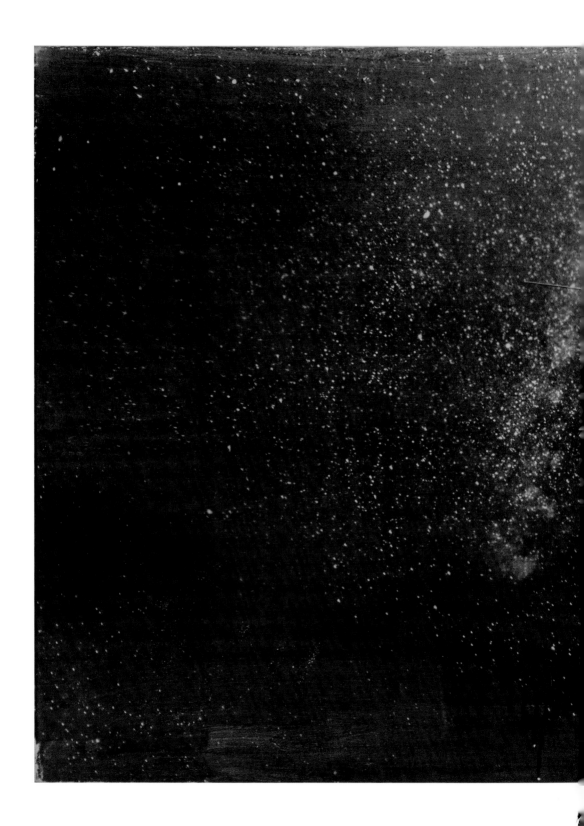

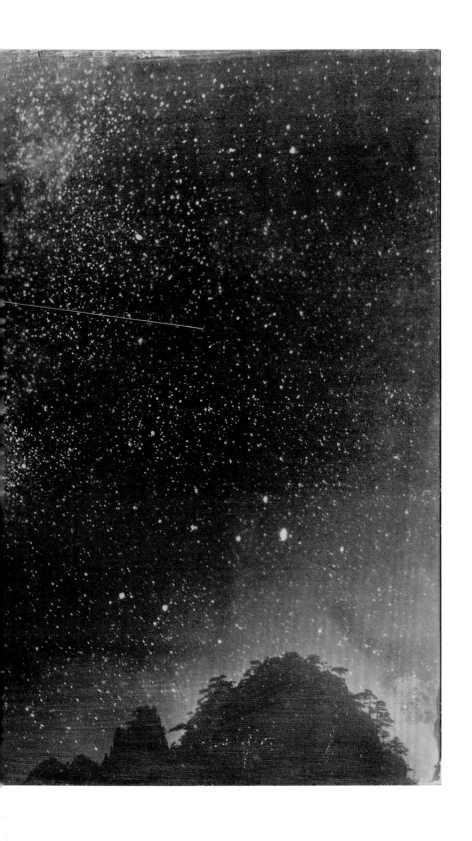

夜空中星尘的光之二，120 cm×180 cm，综合艺术手段（摄影，明胶银感光在亚麻布面，铝金属），2013—2016

奥菲利亚的河, 120 cm×120 cm, 综合艺术手段（摄影, 明胶银感光在绢缎上）, 2006—2016

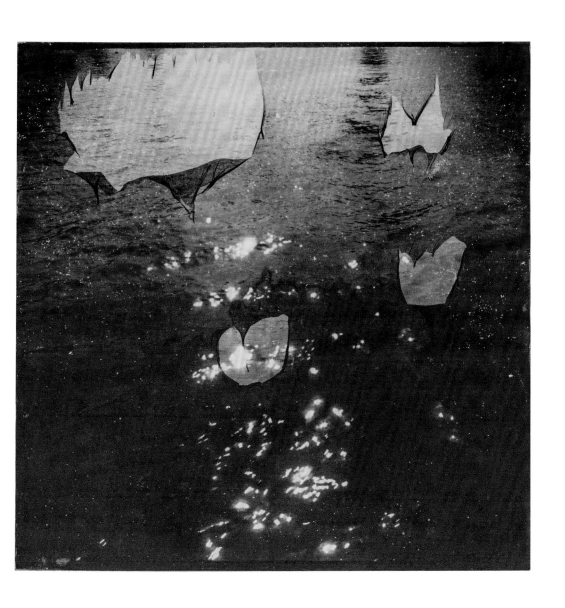

湘妃的竹叶，120 cm×120 cm，综合艺术手段（摄影，明胶银感光在绢缎上），2016

《界破》系列

流水（残金），折四拼，160 cm×320.5 cm，摄影—负像绘画—明胶银乳剂涂绘感光—丙烯绘画在亚麻布面，
金箔，2013—2017

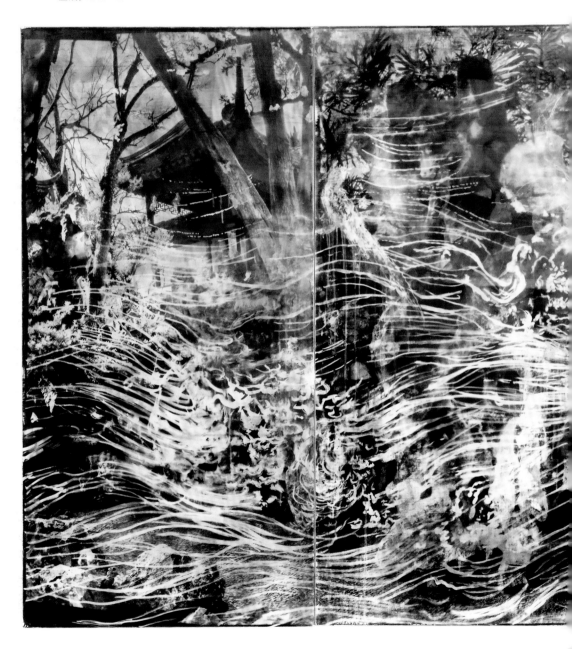

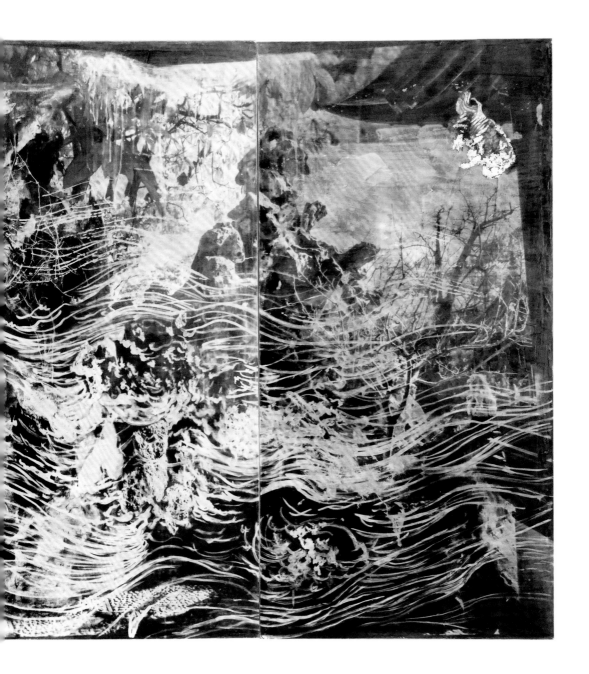

向晚，折三拼，160 cm×240 cm，摄影—负像绘画—明胶银乳剂涂绘感光—丙烯、矿物色绘画在亚麻布面，
2013—2017

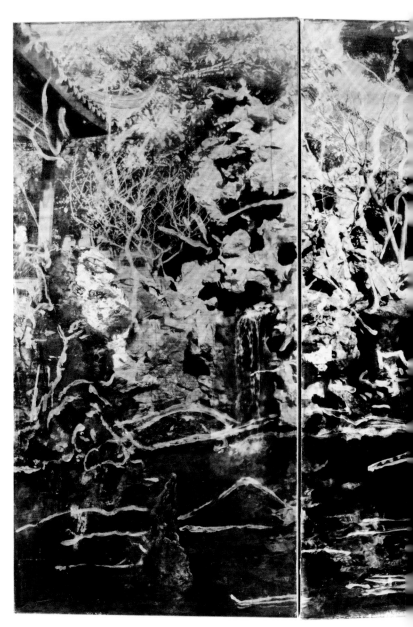

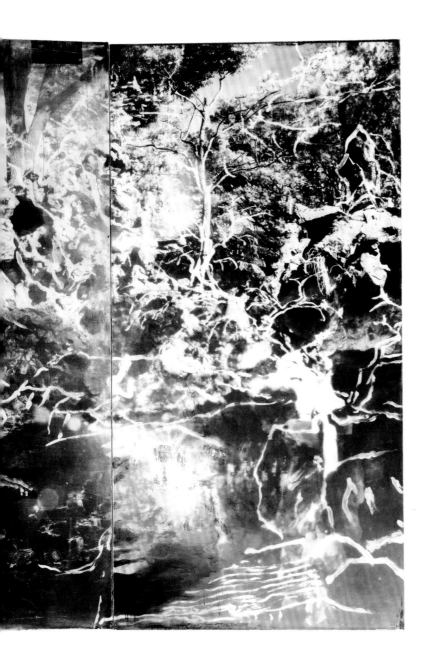

《激浪》系列

激浪 NO.4, 76 cm×112 cm
摄影, 明胶银感光在 LARROQUE 纸上
2017

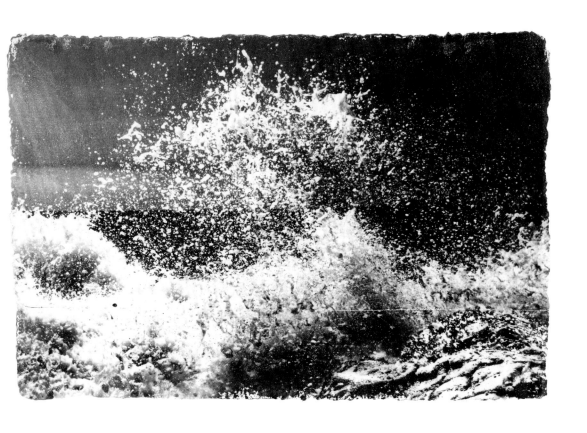

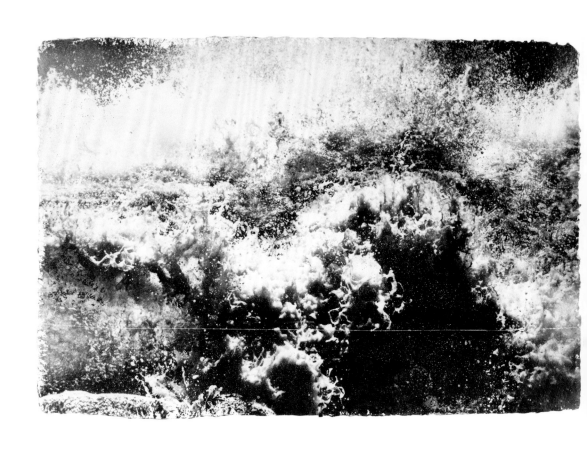

激浪 NO.6, 76 cm×112 cm, 摄影, 明胶银感光在 LARROQUE 纸上, 2017

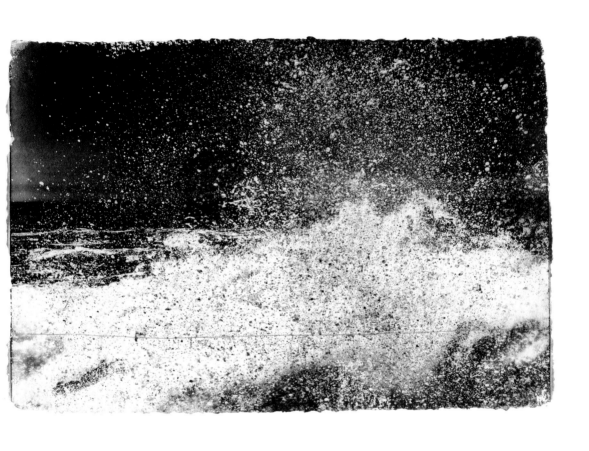

激浪 NO.3，76 cm×112 cm，摄影，明胶银感光在 LARROQUE 纸上，2017

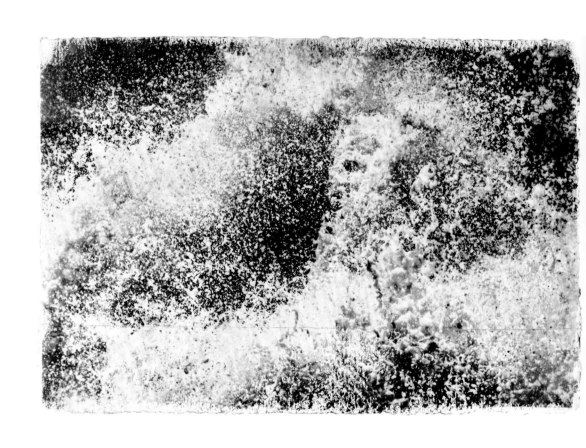

激浪 NO.2，76 cm×112 cm，摄影，明胶银感光在 LARROQUE 纸上，2017

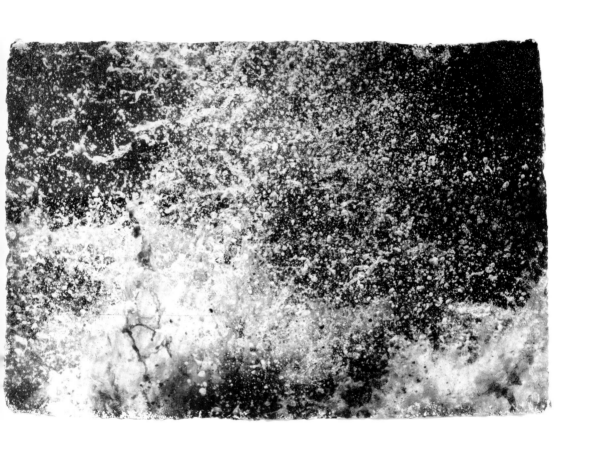

激浪 NO.1, 76 cm×112 cm, 摄影, 明胶银感光在 LARROQUE 纸上, 2017

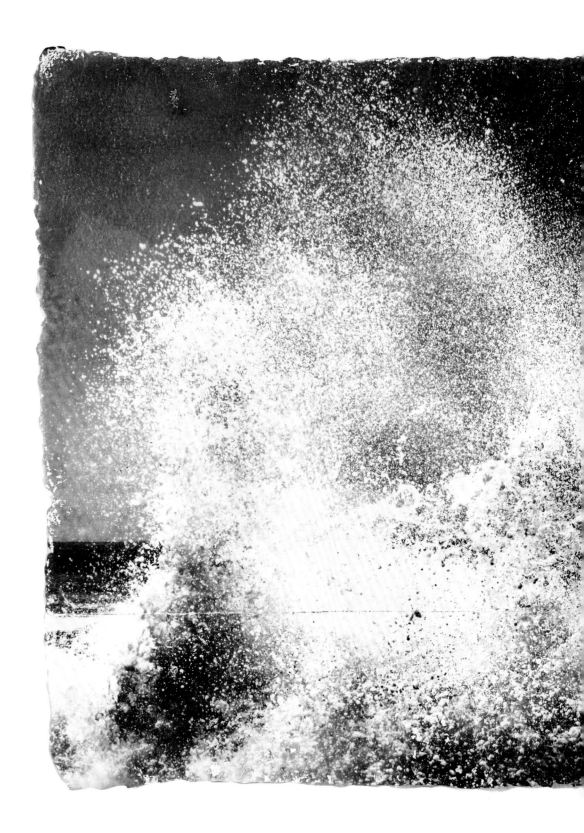

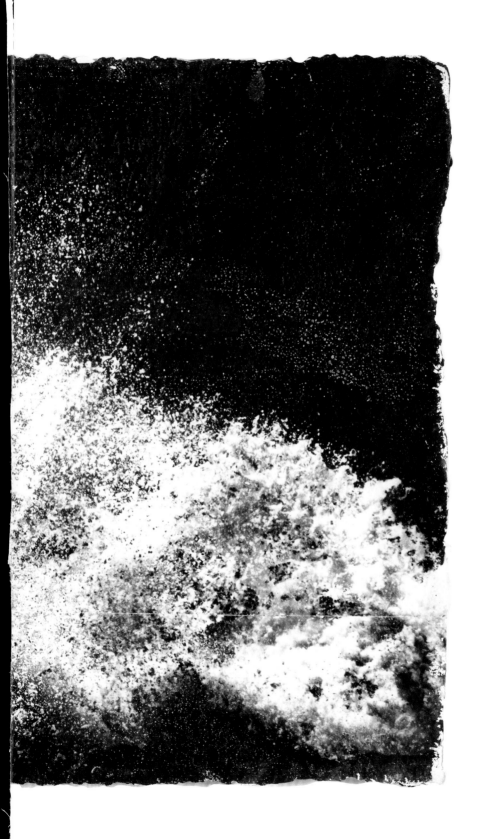

激浪 NO.1, 76 cm×112 cm, 摄影, 明胶银感光在 LARROQUE 纸上, 2017

责任编辑: 余　谦
责任校对: 高余朵
责任印制: 朱圣学

图书在版编目（ＣＩＰ）数据

中国当代摄影图录 . 邵文欢 / 刘铮主编 . -- 杭州：
浙江摄影出版社 , 2018.8
　　ISBN 978-7-5514-2223-9

　　Ⅰ . ①中… Ⅱ . ①刘… Ⅲ . ①摄影集－中国－现代
Ⅳ . ① J421

　　中国版本图书馆 CIP 数据核字 (2018) 第 132081 号

中国当代摄影图录
邵文欢

刘　铮　主编

全国百佳图书出版单位
浙江摄影出版社出版发行
　　　地址: 杭州市体育场路 347 号
　　　邮编: 310006
　　　电话: 0571-85142991
　　　网址: www.photo.zjcb.com
制版: 浙江新华图文制作有限公司
印刷: 浙江影天印业有限公司
开本: 710mm×1000mm　1/16
印张: 6
2018 年 8 月第 1 版　　2018 年 8 月第 1 次印刷
ISBN　978-7-5514-2223-9
定价: 128.00 元